EXPOSITION DES ŒUVRES

DE

GUSTAVE COURBET

A L'ÉCOLE DES BEAUX-ARTS

(MAI 1882)

S'adresser, pour tous renseignements relatifs à l'Exposition, à M. HARO, peintre-expert, rue Visconsti, 14, Paris.

GUSTAVE COURBET

I

Après le retentissement qu'ont eu le don de l'*Enterrement d'Ornans* au Musée du Louvre par Mlle Juliette Courbet, l'acquisition par l'État du *Combat de cerfs,* de l'*Hallali,* de l'*Homme blessé* et du *Jeune homme à la ceinture de cuir,* celle de la *Sieste* par la Ville de Paris, l'idée d'une exposition générale des œuvres de Courbet était toute naturelle.

Le public l'attendait, les artistes la réclamaient.

Un comité se forma pour en préparer la

réalisation. Le gouvernement accorda un local à l'École des Beaux-Arts et mit à la disposition des organisateurs les tableaux qui lui appartiennent. Il restait dans les mains de la famille un certain nombre de toiles, dont quelques-unes avaient figuré avec honneur dans nos Salons annuels. De généreux amateurs n'hésitèrent pas, dans l'intérêt de l'entreprise, à dépouiller leurs galeries, déparer leurs appartements. Nous savons ce que coûtent de pareils sacrifices et nous en sommes profondément touchés. Que tous ceux qui, à un degré quelconque, ont contribué à rendre plus éclatant cet hommage à la mémoire d'un grand peintre, reçoivent ici nos remerciements. Grâce à leur précieux concours, l'exposition posthume de Gustave Courbet est telle que ses amis la désiraient, telle qu'il l'eût souhaitée lui-même.

Cette exposition, qui comprend plus de cent toiles, ne forme qu'une très faible partie de ce que le robuste peintre a produit. Le surplus est épars dans nos musées de province ou dispersé à l'étranger. Parmi les œuvres de premier ordre que nous n'avons pu avoir, il faut citer d'abord l'*Enterrement d'Ornans*, qu'un règlement singulièrement

rigoureux empêche de sortir du Louvre; puis la *Curée*, aujourd'hui à Boston; l'*Après-dînée à Ornans*, au musée de Lille; les *Cribleuses de blé*, au musée de Nantes; le *Cerf à l'eau*, au musée de Marseille; les *Baigneuses*, la *Fileuse*, l'*Homme à la pipe*, au musée de Montpellier. Quant aux célèbres femmes de Khalil-Bey, *Paresse et luxure*, qui appartiennent aujourd'hui à l'un de nos plus distingués amateurs, M. F..., et que beaucoup de Parisiens connaissent, il ne pouvait être question de les exposer.

Comme on le voit, l'exposition organisée à l'École des Beaux-Arts est loin d'être complète. Telle qu'elle est cependant, avec ses tableaux de toute nature et de toute dimension, paysages, marines, neiges, animaux, fleurs, fruits, portraits d'hommes, portraits de femmes, scènes de la vie des villes, scènes de la vie des champs, elle présente l'aspect varié d'un musée et résume l'existence entière de l'artiste.

II

L'existence de l'artiste ! On me permettra de ne pas y faire même allusion. Malgré l'apaisement des esprits, le moment ne semble pas venu d'une véridique et impartiale biographie. Dans tous les cas, ce n'est pas ici le lieu de l'essayer.

Mais, à côté de l'homme, il y a les œuvres, qui ont aussi leur histoire.

Comment revoir, après tant d'années, les *Casseurs de pierres*, comment évoquer le souvenir de l'*Enterrement d'Ornans*, sans se rappeler l'orage que cette peinture a soulevé à son apparition, et le débordement d'injures qu'elle a values à son courageux initiateur ? Comment, se rappelant cet orage et ces injures, ne pas en demander la raison, ne pas chercher par suite de quelle erreur ou de quel parti pris un art si juste et si puissant, qui s'annonçait par surcroît comme si démocratique et si français, a pu susciter de telles colères et devenir une sorte de scandale public ?

L'innovation était-elle donc trop audacieuse ? Contrastait-elle trop violemment avec les habitudes prises ou les préjugés en cours ?

Sans doute, il y avait loin de cet art indigène, tiré des entrailles du pays, à l'art traditionnel qui régnait alors et qui s'alimentait de l'éternel fonds grec et romain, auquel étaient venus s'adjoindre, sous Louis-Philippe, quelques poètes étrangers, Dante, Shakespeare et Byron. Mais, sans vouloir édifier ici une théorie qui serait hors de propos, on peut dire qu'il n'est pas défendu au peintre de regarder autour de soi, d'emprunter à la société qui l'environne ses sujets et ses modèles. Il est même des peuples, les Belges et les Hollandais, qui n'ont pas eu d'autre principe d'art. Est-ce à dire que leur peinture ait manqué de caractère ou d'élévation? Rembrandt et van der Helst sont là pour répondre. Et cette manière de voir n'a pas été spéciale aux Pays-Bas; on la trouve un peu partout en Europe. L'Allemand Holbein et l'Espagnol Velasquez sont deux admirables peintres : ils ont borné leur art à représenter la société de leur temps, à peindre le milieu dans lequel ils vivaient. Ce n'est pas tout : si l'on voulait bien voir, est-ce qu'on ne trouverait pas dans l'œuvre de Raphaël lui-même des parties, et non les moins belles, inspirées de la seule réalité? Et l'art florentin, d'où procède-t-il? Et tous ces primitifs, que la

mode exalte si fort aujourd'hui, quelle était la source de leur inspiration ?

Chez nous-mêmes, Français, qui semblons ignorer notre histoire, est-ce que Louis David ne cherchait pas avant tout la vérité, lorsque, s'emparant des événements à sa portée, il esquissait le *Serment du Jeu de Paume*, et retraçait sur la toile les épisodes révolutionnaires ? Et Géricault ? En est-il un plus épris d'actualité, plus amoureux du spectacle humain ? Qu'est-ce que le *Radeau de la Méduse*, sinon un épisode contemporain de l'artiste, véritable fait-divers de journal, traduit en peinture dans la plus dramatique des compositions ?

Certes, en 1848, après Février et le suffrage universel, il n'y avait rien d'excessif à ce qu'un peintre, né du peuple, républicain de mœurs et d'éducation, prît pour objet de son art les paysans et les bourgeois au milieu desquels s'était écoulée son enfance. L'humilité des sujets n'enlève rien à leur valeur esthétique. En art comme en littérature, tout consiste dans le tour de main, l'exécution ou le style. Courbet avait voulu peindre un enterrement de village, montrer des cantonniers au travail sur une grande route : il était dans son droit. Tout ce qu'on pouvait lui demander, c'est que son im-

pression fût sincère et qu'elle fût fortement exprimée. Ces deux conditions, les avait-il remplies ? On sait bien aujourd'hui, par l'unité profonde de sa vie et de son œuvre, que sa sincérité fut complète, absolue ; et, quant aux qualités de son exécution, quel artiste connaisseur oserait les contester ? Il sut donner à des scènes, vulgaires en somme, un intérêt poétique qui les élève au niveau du plus grand art ; il peignit des personnages pris aux degrés inférieurs de l'échelle sociale avec la gravité, la force et le caractère qu'on réservait d'habitude pour les dieux, les héros et les rois. C'était reprendre, sur un autre terrain et avec d'autres vues, l'œuvre interrompue de David et de Géricault. Par quel malentendu, encore une fois, une tentative aussi légitime fut-elle accueillie par des cris de fureur et des imprécations ?

III

La réponse à cette question est aujourd'hui facile : la peinture de Courbet a été enveloppée dans la réaction politique de 1850 ; victime des mêmes haines, elle est tombée sous les mêmes coups que la république de Février.

Qu'on ne s'étonne pas, qu'on se rappelle les faits et les dates.

En 1849, quand le Salon s'était ouvert, deux jours après la manifestation du 13 juin, on ne s'était pas défié de l'*Après-dînée à Ornans.* Quoique cette œuvre contînt en germe tout le système du peintre, elle était trop isolée au Salon, trop noyée dans un important envoi de paysages, pour qu'elle pût sérieusement éveiller les soupçons. On n'y fit attention que pour en féliciter l'auteur, et même on lui décerna une seconde médaille : imprudente et à la fois bienheureuse récompense, qui affranchissait l'artiste de la juridiction du jury et allait lui permettre de faire toute sa vie de la peinture à sa façon.

Il usa de la permission sans délai.

En 1850, je ne sais pourquoi, le Salon devait s'ouvrir le 30 décembre et durer trois mois. On traversait alors une période particulièrement sombre : la réaction sévissait avec fureur; la droite de l'Assemblée et le Président poursuivaient, tantôt ensemble, tantôt séparément, la destruction de la République; tout le monde pressentait une catastrophe prochaine. Courbet, tout entier à ses tableaux, ne supposant pas d'ailleurs que les orages de la

politique pussent jamais changer de cieux et venir troubler l'azur paisible de l'art, s'était résolu à frapper un grand coup. Il fit un envoi considérable, qui, pour le dire en passant, prouve une puissance de travail bien peu commune. Cet envoi comprenait trois grandes compositions : l'*Enterrement d'Ornans*, les *Casseurs de pierres*, le *Retour de la foire*, deux paysages des *Bords de la Loue*, quatre portraits, dont le sien, si célèbre depuis sous l'appellation de l'*Homme à la pipe*, celui de Berlioz, celui de Francis Wey, et, pour montrer à ses contemporains qu'il était bien dans le mouvement des idées, celui de *Jean Journet*, partant pour la conquête de l'harmonie universelle, sa besace pleine de brochures socialistes.

Le peintre avait voulu faire parler de lui : il réussit plus qu'il n'espérait.

Qui s'en souvient encore ? Ce fut comme le bruit d'une trombe qui aurait passé sur la salle de l'exposition en secouant et fracassant les vitres.

On ne regarda pas l'œuvre d'art, on ne vit que les personnages représentés. Quoi ! on avait dissous les ateliers nationaux, on avait vaincu le prolétariat dans les rues de Paris, on

avait eu raison de la bourgeoisie républicaine au Conservatoire des arts et métiers, on avait scellé, dans les conciliabules de la rue de Poitiers, l'alliance des vieux partis, on avait épuré le suffrage universel, rayé trois millions d'électeurs : et voilà que « la vile multitude », chassée de la politique, reparaissait dans la peinture ! Que signifiait une telle audace ? D'où sortaient ces paysans, ces casseurs de pierres, ces affamés et ces déguenillés, qu'on voyait, pour la première fois, prendre silencieusement place entre les divinités nues de la Grèce et les gentilshommes à panaches du moyen âge ? N'était-ce pas déjà la sinistre avant-garde de ces *Jacques*, que l'anxiété publique, alimentée par la scélératesse des uns et l'imbécillité des autres, se représentait une torche à la main, un bissac au dos, montant à l'assaut des élections de 1852 ?

> Ah ! quand viendra la belle ?
> Voilà des mille et des cents ans,
> Que Jean Guêtré t'appelle,
> République des paysans !

La clameur fut immense, continue, irrésistible. Discuter, raisonner, présenter des arguments tirés de l'esthétique ou de l'histoire, était chose impossible. On ne voulait pas en-

tendre, on n'entendit pas. Les articles indignés plurent comme giboulées en mars. Courbet était un charlatan, un être avide de réclames, un barbare étranger à toutes les délicatesses, un ignorant grossier, un ilote ivre. Jamais homme ayant tenu un pinceau ne vit passer tant d'outrages.

Il était, heureusement pour lui, de ce dur calcaire jurassien qui reçoit les averses et les coups de tonnerre sans broncher. Même, la nature l'avait ainsi fait, que la tempête ne lui déplaisait pas; comme Neptune, il riait au milieu des flots déchaînés. Le Salon fini, il prit ses tableaux et alla les exposer à Besançon, où d'ailleurs ils eurent le même succès qu'à Paris.

IV

Le 2 décembre vint, supprimant du même coup la liberté et la peur. Les trembleurs ne tremblaient plus, mais la France était garrottée. Pour agrémenter la situation, on déportait, sinon les modèles mêmes de Courbet, du moins ceux qui auraient pu lui en servir.

La fusillade, l'état de siège, la transportation, cela devenait grave, Courbet se mit à

réfléchir : « Puisque mes paysans et mes hommes du peuple, se dit-il, ont effarouché les conservateurs, je vais leur envoyer des paysannes. La femme des champs n'a rien à démêler avec les passions subversives; peut-être les miennes trouveront-elles grâce devant les nouveaux maîtres de l'opinion. » En effet, il reprit son couteau à palette, et dans un de ces beaux paysages de Franche-Comté, où les sommets se crénèlent de toutes parts d'une haute muraille de rochers gris, sous la pleine et éclatante lumière du jour, il plaça les *Demoiselles de village faisant l'aumône à une gardeuse de vaches* (1852). Sur une grève de la Loue, la rivière qu'il aimait entre toutes parce que tout enfant il avait joué sur ses bords, dans la pénombre d'un bois touffu que traversait un rayon de soleil glissant de branche en branche, il étala les splendeurs charnues de ses *Baigneuses* (1853); dans le silence d'une humble chambrette, près d'un vase de fleurs et du rouet resté immobile, il endormit sa *Fileuse* d'un sommeil moite et léger (1853); dans l'intérieur d'une bluterie, devant les sacs empilés, sur un fond d'une harmonie grise où la farine se mêle à la poussière, il détacha le groupe de ses jolies *Cribleuses de blé* (1855). C'étaient au-

tant d'épisodes de la vie rustique, tour à tour active et reposée, épisodes simples, touchants, traités, suivant les convenances du sujet, avec une vigueur magistrale ou une grâce ravissante.

Les paysannes de Courbet soulevèrent la même répulsion que ses paysans. Ici encore on confondit l'œuvre d'art réalisée avec les personnages mis en scène. Personne ne voulut voir le charme poétique des *Cribleuses*; mais on eut vite taxé la *Fileuse* de Marguerite d'auberge. La *Baigneuse* surtout surexcita les cervelles et fit marcher les plumes. On était accoutumé aux nymphes mythologiques, aux personnages de convention; voir tout à coup, sur l'herbe drue, une matrone robuste et pourvue de larges développements, cela fit pousser de hauts cris. On accusa l'artiste d'aimer la trivialité et de la rechercher par goût. Seulement, comme la terreur du socialisme était passée, qu'on n'entrevoyait plus de spectre rouge à l'horizon, qu'au résumé les pastorales du peintre étaient fort inoffensives, on eut quelque égard pour sa folie, et on remplaça l'injure par le rire : aux imprécations succédèrent les quolibets, les chansons, les caricatures.

V

Avec des esprits ainsi faits, la lutte devenait impossible. A quoi bon s'acharner? Courbet sentit qu'il y userait son énergie et sa jeunesse. Il jugea qu'en somme il valait mieux chercher dans une autre direction : sans rien abandonner de ses idées, il pourrait éviter les froissements et laisser agir le temps, ce grand conciliateur.

Auparavant, il voulut résumer, dans une œuvre mémorable, les sept années qui venaient de s'écouler pour lui. Il fit l'*Atelier* (1855), le plus singulier par la pensée, comme le plus étonnant par la facture de tous les tableaux qu'il a exécutés. Il s'y est représenté lui-même, au centre de la toile, peignant un paysage de Franche-Comté, entouré d'amis, de visiteurs et de modèles. C'est sa vie artistique rassemblée en une page avec une échappée sur les personnages, les mœurs et les costumes de l'époque. Quelle valeur n'aura pas cette toile dans un siècle? Si l'on possédait des images ainsi parlantes sur les ateliers des maîtres d'autrefois, Velasquez, le Titien, Raphaël, de quelle respectueuse admiration ne les entourerait-on pas.

Ce chapitre de sa vie ainsi clos, il reprit sa palette et se mit à reproduire, au hasard des voyages, paysages, marines, fleurs, animaux, portraits, scènes de chasse, tous les tableaux qui tombaient dans l'orbe de son regard, le plus clair et le mieux organisé qui fut jamais.

Sans fuir précisément l'humanité, il considéra davantage le ciel et la mer, la verdure et la neige, les animaux et les fleurs. Il les aima d'un sentiment particulièrement tendre. Avide de voir et de pénétrer le monde ouvert à son observation, il eut dans ses recherches les surprises heureuses des anciens navigateurs : il découvrit des terres vierges où personne n'avait encore posé le pied, des aspects et des formes de paysage dont on peut dire qu'ils étaient inconnus avant lui. Il gravit sur les hauteurs libres où les poumons se dilatent ; il s'enfonça dans les antres mystérieux ; il eut la curiosité des lieux innommés, des retraites ignorées. Chaque fois qu'il se plongeait ainsi au sein de la nature profonde, il était comme un homme qui aurait traversé une ruche et qui en sortirait couvert de miel ; il revenait chargé de senteurs et de poésies.

Il descendit dans les anfractuosités où la source naît des suintements du rocher ; il vit se

rassembler les gouttes d'eau, laissa glisser entre ses doigts l'argent des cascatelles, regarda le ruisseau clair fuir sur un fond de sable, entre les cailloux et les mousses. Nul ne peignit jamais, en traits si francs et si justes, cette humidité frémissante et vivante. On ne peut contempler le *Ruisseau du Puits noir,* la *Source de la Loue,* le *Ruisseau couvert,* tous ces paysages frais et éclatants, où les rochers gris, les feuillages verts et les eaux courantes se combinent de tant de façons heureuses, sans recevoir comme une bouffée d'air pur en plein visage.

La forêt immense avec ses troncs d'arbres qui ressemblent à des colonnes, son dôme de verdure que trouent les flèches d'or du soleil, ses fourrés et ses éclaircies, ses bruits et ses silences, eut pour lui des attirances singulières. Chasseur autant que peintre, il interrompit plus d'une fois l'étude commencée pour saisir le fusil et abattre quelque pièce au passage. Ces exploits cynégétiques sont marqués dans une série de chefs-d'œuvre qui suffiraient à faire la gloire de plusieurs peintres : *Biche forcée à la neige,* le *Cerf à l'eau,* les *Braconniers,* la *Curée* que les Américains ont payée dix mille dollars et placée au cercle de Boston,

l'*Hallali du cerf,* paysage panoramique à fond de neige, où un coup de fouet gigantesque fait taire la meute hurlante et domine toute la scène. C'étaient là les joies de l'hiver; au printemps, il vit les cerfs en rut se précipiter l'un contre l'autre, tête baissée, pendant que la biche, objet et prix de ce duel à mort, s'enfuyait éperdue : le *Combat de cerfs,* dont le succès fut si grand au salon de 1861, traduit cette émotion. Il suivit la piste des chevreuils, et, à travers la feuillée, retenant son souffle, il aperçut l'asile ignoré où ces charmants animaux établissent leur refuge et abritent le fruit de leurs amours : ce fut le sujet de la *Remise des chevreuils,* dont l'apparition au Salon de 1866 excita une admiration unanime.

La mer lui fut aussi l'occasion de nombreux triomphes. Nageur plus encore que chasseur, il l'aimait pour elle-même; mais il n'oubliait jamais que l'espace vide occupe plus de place que l'espace plein, et du premier coup, il trouva la proportion vraie à établir entre les trois éléments du tableau, la terre, l'eau, le ciel. Sauf dans quelques marines spéciales, comme cette admirable *Mer orageuse* du Salon de 1870, qui est aujourd'hui au musée du Luxembourg, c'est presque toujours le ciel qui

fait le sujet du tableau. Dans ces brumes, ces pluies, ces rayons, tous ces mouvements de l'atmosphère, son couteau à palette se joue avec une agilité surprenante : à Trouville, un été, il fit trente marines en trente jours, ne travaillant guère qu'une heure ou deux chaque après-midi.

Paris est, comme l'Océan, un grand fabricateur de nuages; ses soleils couchants sont célèbres. Courbet eut la pensée de les peindre. En 1871, il m'écrivait de Sainte-Pélagie : « Il m'est venu une idée, c'est de faire Paris à vol d'oiseau, avec des ciels, comme je faisais des marines. L'occasion est unique ; il y a sur le faîte de la maison une galerie qui en fait le tour; elle a été construite par M. Ouvrard, c'est splendide. Ce serait aussi intéressant que mes marines d'Étretat. Mais, chose sans exemple et d'une brutalité sans pareille, il ne m'est pas permis d'avoir mes instruments de travail... » Il ajoutait en post-scriptum : « Dépêchez-vous, car le temps est magnifique... » Hélas! le temps eut tout loisir de changer, l'autorisation ne put être obtenue.

Courbet ne serait pas le grand peintre que nous admirons, s'il n'avait abordé le nu, s'il

n'était venu lutter à son tour contre les difficultés de la chair. « Car, c'est la chair, qu'il est difficile de rendre; c'est ce blanc onctueux, égal sans être pâle ni mat; c'est ce mélange de rouge et de bleu qui transpire imperceptiblement; c'est le sang, la vie, qui font le désespoir du coloriste. Celui qui a acquis le sentiment de la chair, a fait un grand pas; le reste n'est rien en comparaison. Mille peintres sont morts sans avoir senti la chair; mille autres mourront sans l'avoir sentie. » (Diderot.) Le problème est encore plus compliqué que ne le fait Diderot, qui ne tient pas compte des reflets. Courbet l'attaqua, d'abord avec vigueur, — une vigueur qui fit crier; — puis, avec une grâce adoucie qui finit par délecter les amateurs. Des *Baigneuses* de 1853, accusées d'être épaisses et crasseuses, il monta aux nudités élégantes de la Parisienne. Sa palette, un peu noire au début, s'était rapidement éclaircie; ses ombres devinrent transparentes et légères. La chair, la véritable chair coula de son couteau flexible. Il se passionna pour ce travail qui le maintenait en joie. Il fit des femmes de toutes les couleurs, rousses, blondes, brunes; dans toutes les positions, debout, assises, couchées; sous tous les noms, baigneuses, dormeuses, paresseuses;

dans toutes les lumières, soleil des plages, verdure des bois, pénombre des boudoirs. L'exposition actuelle en rassemble un certain nombre qui sont des merveilles. On est ici au point culminant de l'art. Le modelé de ces beaux seins, de ces bras, de ces poitrines, la fraîcheur et l'éclat de ces épidermes ne lassent pas la contemplation. Faites intervenir, si vous voulez, les plus grands noms de la peinture; je ne crois pas qu'on ait jamais approché la vie d'aussi près. Si Diderot voyait la façon dont Courbet a traité « ce blanc onctueux, égal sans être pâle ni mat », qui riait dans son imagination, il pousserait des exclamations de plaisir.

VI

C'était un des principes de Courbet que la beauté est répandue dans les choses et que la nature, dans la combinaison des formes et des couleurs, possède une puissance, une fécondité d'invention qui défient la concurrence humaine. « Pourquoi chercherais-je à voir dans le monde ce qui n'y est pas, disait-il, et irais-je

défigurer par des efforts d'imagination tout ce qui s'y trouve ? »

Là, fut la règle de sa vie et la véritable explication de son art. Il ne peignait que ce qu'il voyait. L'excitation chez lui ne provenait pas du mouvement propre de la pensée, elle venait des sens, du spectacle extérieur. Une chose qu'il n'eût pas vue, il n'eût pu la peindre. C'est ainsi qu'il n'a jamais fait de *Nymphes;* mais il a fait et tout naturellement des *Baigneuses,* substituant partout l'image concrète et vivante à l'image de convention. Un catalogue que j'ai sous les yeux lui attribue un prétendu *Job;* jamais Courbet n'a fait de Job, et il ne lui serait jamais venu à l'idée d'en faire un : le Job en question, peint en 1844, est un *Pirate qui fut prisonnier du dey d'Alger* et il figure sous ce titre dans le catalogue de l'exposition que l'artiste fit de ses œuvres en 1855. On connaît d'ailleurs sa réponse célèbre à cet élève qui le consultait sur une figure d'ange ? « Pourquoi voulez-vous faire un ange ? En avez-vous vu ? Non. Eh bien ! laissez là cette figure, et faites le portrait de Monsieur votre père, que vous voyez tous les jours. »

Cette doctrine, qui excluait du même coup le passé et le futur, aurait été fatale à tout

autre; chez lui, elle ne fit qu'aider les deux facultés qui le distinguaient essentiellement et qui, en somme, sont bien près de constituer tout le peintre : une sensibilité exquise et un métier incomparable.

C'est là la contre-partie heureuse, qui corrige ce que la théorie paraît avoir d'étroit.

Si Courbet ne pouvait peindre que ce qu'il voyait, il voyait admirablement, il voyait mieux que nul autre. Son œil était un miroir plus fin et plus sûr, où les sensations les plus fugitives, les nuances les plus délicates venaient se préciser. A cette faculté de voir exceptionnelle, correspondait une faculté de rendre non moins exceptionnelle. Courbet peint en pleine pâte, mais sans scories et sans aspérités : ses tableaux sont lisses comme une glace et brillants comme un émail. Il obtient du même coup le modelé et le mouvement par la seule justesse du ton; et ce ton, posé à plat par le couteau à palette, acquiert une intensité extraordinaire. Je ne connais pas de coloration plus riche, plus distinguée, ni qui gagne davantage en vieillissant.

Avec cette sûreté de main et cette clarté de regard, Courbet était apte à peindre tout ce qu'il voyait. De là cette universalité

facile, qu'il réalisa comme en se jouant. Je l'ai montré peintre de figures, peintre de paysages, peintre d'animaux, peintre de marines, peintre de neiges ; on pourrait continuer la série et le faire voir peintre de fleurs, peintre de fruits, peintre de poissons, apportant en toute chose sa manière originale de comprendre et sa prodigieuse exécution. Ses *fleurs*, ses *fruits* ne ressemblent à ceux d'aucun autre. Du premier coup, le factice, l'artificiel disparaissent ; on se rapproche de la façon familière des choses. Voyez ces fruits sur cette assiette : nulle idée d'arrangement préconçu ; voyez cette brassée de fleurs au pied d'un arbre sur un fond de ciel sombre, n'est-ce pas de cette façon même que la nature compose ?

Ainsi, il parcourut le cycle de l'art, fit le tour des choses visibles, sans hâte et sans presse, au hasard des événements et comme le courant de la vie les apportait. On pourra dire de lui : il fut une réceptivité ; — eh ! qui oserait affirmer que ce ne soit pas là précisément la qualité essentielle du peintre ?

VII

Pendant que Courbet accomplissait son œuvre de production incessante et toujours nouvelle, le temps achevait de le réconcilier avec l'opinion. La situation politique et morale était d'ailleurs bien changée. Tout le monde avait oublié le spectre rouge et les Jacques imaginaires de 1852; tout le monde avait reconnu qu'il n'y avait, en France, qu'un ennemi de la France : l'Empire. Les vaincus de décembre avaient repris la parole; ils tenaient à la fois la tribune et la presse. Les morts eux-mêmes sortaient du tombeau pour protester contre un régime exécré. La démocratie montait comme une mer débordante. L'ordre de faits et d'idées importés autrefois dans l'art par le maître d'Ornans, recevait de jour en jour une plus éclatante justification. Un moment vint où l'on put dire que l'entente était faite, l'évolution accomplie. Les fausses susceptibilités, les fausses délicatesses, les fausses rancunes étaient tombées. On était d'accord sur le rôle de l'art et sa destination sociale. Courbet apparaissait comme le maître incon-

testé qui allait guider la jeunesse dans les nouvelles voies...

Survint 1870, l'invasion, le siège, la Commune... Mais j'ai promis de ne pas faire allusion à la vie de Courbet, de ne rien dire de ses actes, pas même que, contrairement à l'opinion répandue, il est resté étranger au renversement de la colonne Vendôme; qu'il n'a été pour rien ni dans la décision, ni dans la préparation, ni dans l'exécution de cette mesure; que cela sera surabondamment démontré un jour par des documents authentiques et d'irrécusables témoignages... Le pauvre artiste traqué passa la frontière, trouva un refuge à la Tour-de-Peilz. Il y put faire encore des œuvres remarquables, comme le *Portrait* de son père, la *Truite*, et divers paysages. Mais le cœur n'y était plus. Il lui manquait, avec le repos de l'esprit, deux choses sans lesquelles un artiste ne se conserve pas longtemps : des modèles et des appréciateurs. Il déclina peu à peu. Un jour, ces beaux yeux, qui s'ouvraient si largement devant la nature et analysaient avec tant de sûreté ses harmonies colorées, se fermèrent; cette main puissante qui, par la brosse et le couteau à palette, avec une justesse que personne n'a encore atteinte, reproduisait le spectacle des

choses et donnait la sensation même de la vie, retomba inerte : Gustave Courbet n'était plus.

La mort est la pacificatrice suprême. En éloignant l'athlète, en arrêtant le combat, elle désarme les passions irritées. Le calme se fait autour de la mémoire. Les haines s'en vont, les rivalités s'effacent, et la Justice, qui se taisait, se lève pour formuler l'inéluctable jugement.

Ce jugement, pour Courbet, sera une réparation : j'en prends pour gage les applaudissements qui ont éclaté à la salle des ventes, quand on a annoncé au public que le *Combat de cerfs*, l'*Hallali*, l'*Homme blessé*, le *Jeune homme à la ceinture de cuir*, avaient été achetés au nom de l'État, et que ces magnifiques tableaux ne quitteraient pas la France.

CASTAGNARY.

Nous nous sommes placés, pour la rédaction de ce catalogue, au point de vue de la plus stricte exactitude. Nous avons relevé sur chaque tableau les désignations qu'il contient, et nous les avons reproduites en indiquant leur place. Quelques-unes appelaient une explication, par exemple, les deux dates qui figurent sur le portrait de Proudhon; nous l'avons donnée, en nous réduisant au substantiel des faits. Nous avons mentionné les Salons et les expositions particulières de l'auteur par où l'œuvre a pu passer : c'est là une sorte d'état civil que le temps constitue à chaque tableau, qui fait partie de sa renommée et l'accompagne dans sa carrière. Mais notre grande préoccupation a été de bien marquer, par une chronologie rigoureuse, les développements successifs du talent de l'artiste. Il y avait là des lacunes à combler et des erreurs à rectifier. L'intérêt étant grand; une seule fausse date, surtout dans la période de jeunesse, peut dérouter tous les raisonnements. Placez l'*Homme blessé*, par exemple, à la date de 1844,

comme l'ont fait plusieurs catalogues, et les *Amants dans la campagne*, qui sont de 1844, l'*Homme à la ceinture de cuir*, qui est de 1849, deviennent inintelligibles, en ce sens qu'ils auraient été un recul. Au contraire, restituez à l'*Homme blessé* sa vraie date, qui est 1854, tout redevient clair et naturel. Il était nécessaire d'apporter ici quelque précision; nous l'avons fait, dans la mesure où nous l'ont permis les tableaux que nous avions à cataloguer.

C.

TABLEAUX

TABLEAUX

1. — L'Hallali du cerf, épisode de chasse à courre sur un terrain de neige.

> Signé G. C.
> Sans date.
> Exposition particulière de 1867.
> Salon de 1869.
> T. — H. 3.59. L. 5.08.
>
> Acheté pour l'État à la vente du 9 décembre 1881.

2. — Le Combat de cerfs.

> Signé à gauche : ..61. Gustave Courbet.
> Salon de 1861.
> Exposition particulière de 1867.
> T. — H. 3.59. L. 5.08.
>
> Acheté pour l'État à la vente du 9 décembre 1881.

3. — L'Atelier du peintre, allégorie réelle.

Signé à gauche : ..55. G. Courbet.
Exposition particulière de 1855.

Sur le catalogue de cette exposition le tableau portait la mention suivante : « *L'Atelier du peintre, allégorie réelle, déterminant une phase de sept années de ma vie artistique.* » L'intention de l'artiste avait été de résumer et de grouper les éléments de son éducation, c'est-à-dire de rassembler dans un même cadre tous les types et toutes les idées qui avaient rempli son existence depuis 1848. A gauche, on voit les représentants des diverses catégories sociales, le prolétaire, le pauvre, le marchand, le prêtre, le braconnier, le croque-mort. La partie de gauche est réservée à l'amitié et à la manifestation des sentiments du jeune âge. Parmi les personnages, on reconnaît aisément les portraits de Baudelaire, Champfleury, Proudhon, Promayet, Bruyas.

T. — H. 3.59. L. 5.96.

Appartient à M. Haro.

4. — Les Casseurs de pierres.

Signé à gauche : G. Courbet.
Sans date.
Salon de 1850.
Exposition particulière de 1867.

T. — H. 1.65. L. 2.38.

Appartient à M. Georges Petit.

5. — Les Paysans de Flagey, revenant de la foire.

Sans signature ni date.
Salon de 1850.
Exposition particulière de 1855, avec ce titre : *Retour de la foire, Jura.*

Exposition particulière de 1867, avec le titre que nous reproduisons ci-dessus, et la mention : « Ornans, 1850 ».

T. — H. 2.06. L. 2.75.

Appartient à M. Dreyfus.

6. — Les Lutteurs.

Signé à gauche : ..53. Gustave Courbet.
Salon de 1853.
Expositions particulières de 1855 et 1867.
Le catalogue de cette dernière exposition contient la note suivante : « Sous les *Lutteurs*, on retrouverait, en grattant, la *Nuit du Walpurgis*, tableau allégorique résumant le *Faust* de Gœthe, un des premiers essais de l'artiste. »

T. — H. 2.60. L. 1.95.

7. — Portrait de Pierre-Joseph Proudhon en 1853.

Signé à gauche : Gustave Courbet, 1865.
Au-dessus de la signature du peintre, on lit les initiales P. J. P. et la date 1853. Cette date

est celle à laquelle s'est reportée la pensée de l'artiste qui a voulu représenter Proudhon tel qu'il l'avait vu, douze ans auparavant, sur les marches de son habitation de la rue d'Enfer ; mais le tableau n'a été peint qu'en 1865, après la mort du grand écrivain, comme l'indique la seconde date. Il a été fait de souvenir, à Ornans.
Salon de 1865.

T. — H. 1.47. L. 1.95.

Appartient à M. Debrousse.

8. — L'Aumône d'un mendiant, à Ornans.

Signé à gauche : ..68. Gustave Courbet.
Salon de 1868.

T. — H. 2.10. L. 1.75.

9. — Le Cheval dérobé, courses de Fontainebleau.

Signé à gauche : ..61. Gustave Courbet.
Ce tableau a été exposé au Salon de 1861, sous ce titre : *le Piqueur* ; à l'exposition particulière que l'artiste a faite de son œuvre en 1867, il figurait sous le titre que nous lui donnons ici.

T. — H. 1.95. L. 2.30.

10. — Les Demoiselles des bords de la Seine.

>Signé à gauche : G. Courbet.
>Sans date.
>Salon de 1857.
>Exposition particulière de 1867.

Sur le catalogue de cette exposition, l'exécution du tableau est placée à la date de 1856.

>T. — H. 1.73. L. 2.05.

Appartient à M. Étienne Baudry.

11. — Demoiselle des bords de la Seine, étude pour le tableau de ce nom.

>Signé à gauche : Gustave Courbet.
>Sans date.
>Exposition particulière de 1867.

>T. — H. 0.77. L. 1.00.

Appartient à M. Gagnière.

12. — Demoiselle des bords de la Seine, étude pour le tableau de ce nom.

>Sans signature ni date.

>T. — H. 0.66. L. 0.81.

Appartient à M. Étienne Baudry.

13. — La Femme au Perroquet.

 Signé à gauche : ..66. Gustave Courbet.
 Salon de 1866.
 Exposition particulière de 1867.

 T. — H. 1.27. L. 1.93.

Appartient à M. Jules Bordet.

14. — Le Réveil.

 Signé à gauche : ..64. Gustave Courbet.

 T. — H. 1.42. L. 1.92.

Appartient à M. Détrimont.

15. — Étude de Femme pour le tableau du
 Réveil.

 Signé à gauche: G. Courbet.
 Sans date.

 T. — H. 0.57. L. 0.70.

Appartient à M. Fréd. Reitlinger.

16. — L'Homme blessé.

>Signé : G. Courbet, avec paraphe.
>Sans date.
>Expositions particulières de 1855 et de 1867.
>Le catalogue de cette dernière exposition place l'exécution de l'*Homme blessé* à la date de 1844. C'est évidemment une erreur : il suffit d'examiner la facture libre et souple du tableau, pour être convaincu que ce n'est point là une œuvre de débutant. L'erreur ayant été reproduite dans le catalogue de la vente du 9 décembre 1881, nous croyons devoir la rectifier. La véritable date est 1854, comme l'atteste le catalogue de la première exposition privée du peintre, en 1855.
>
>Acheté pour l'État à la vente du 9 décembre 1881.
>
>T. — H. 8.90. L. 0.81.

17. — Le Chasseur badois.

>Signé à gauche : ..59. Gustave Courbet.
>
>T. — H. 1.18. L. 1.75.
>
>Appartient à M. D... M...

18. — Portrait de M. Gueymard, artiste de l'Opéra, dans le rôle de *Robert le Diable*.

>« Oui, l'or est une chimère. »
>
>Signé à gauche : G. Courbet.
>Sans date.
>Salon de 1857.
>
>T. — H. 1.57. L. 1.06.
>
>Appartient à M. Adolphe Reignard.

19. — Baigneuse vue de dos.

> Signé à droite : ..68. Courbet Gustave.
>
> T. — H. 1.28. L. 0.97.

20. — Les Amants dans la campagne, sentiments du jeune âge.

> Signé à droite : G. C. 1844.
> Expositions particulières de 1855 et 1867.
>
> T. — H. 0 76. L. 0.59.

Appartient à M. Haro.

21. — Une Dame espagnole.

> Signé à gauche : ..55. G. Courbet.
> Exposition universelle de 1855.
> xposition particulière de 1867.
>
> T. — H. 0.80. L. 0.63.

Appartient à M. Paton.

22. — La Dormeuse, étude.

> Signé à droite : G. Courbet.
> Sans date.
>
> T. — H. 0.54. L. 0.63

Appartient à M. Bensusan.

23. — Cheval de chasse sellé et boule-dogue en forêt, épisode de chasse à courre.

> Signé à gauche : ..63. Gustave Courbet.
> Salon de 1863.
> Exposition particulière de 1867.
> Au catalogue du Salon de 1863, ce tableau portait le titre de la *Chasse au renard*. L'auteur lui ayant fait subir quelques modifications après coup, un changement dans le titre devint nécessaire : le tableau reparut à l'exposition particulière de 1867, sous cette désignation que nous relevons sur le catalogue : « Le *Cheval du piqueur*, épisode de chasse à courre.
>
> <div style="text-align:right">T. — H. 1.12. L. 1.35.</div>

Appartient à M. Recipon, député.

24. — La Femme à la vague.

> Signé à gauche : ..68. G. Courbet.
> <div style="text-align:right">T. — H. 0.63. L. 0.53.</div>

Appartient à M. Faure, de l'Opéra.

5. — La Dame aux bijoux, étude.

> Signé à droite : Gustave Courbet, ..67.
> Exposition particulière de 1867.
> <div style="text-align:right">T. — H. 0.81. L. 0.64.</div>

Appartient à M. Castagnary.

26. — Femme endormie, étude.

> Signé à gauche : G. Courbet.
>
> T. — H. 0.70. L. 0.94.

27. — Une Dormeuse, tête d'étude.

> Signé à gauche : G. Courbet.
> Sans date.
>
> T. — H. 0.57. L. 0.47.

> Appartient à M. Henri Hecht.

28. — Emilius, cheval de course du haras de Saintes.

> Signé à gauche : Gustave Courbet.
> Le nom du cheval est écrit en haut, à gauche.
>
> Exposition particulière de 1867 : *Émilius* figure sur le catalogue avec la date de 1863.
>
> T. — H. 0.50. L. 0.60.

29. — Le Petit poney écossais, étude.

> Signé : G. Courbet.
> Exposition particulière de 1867.
>
> T. — H. 0.65. L. 0.81.

> Appartient à M. Henri Vion.

30. — La Liseuse.

 Signé à droite : G. Courbet.
 Sans date.

 T. — H. 0.60. L. 0.73.

 Appartient à M. Ad. Reitlinger.

31. — Femme endormie.

 Sans signature ni date.

 T. — H. 0.64. L. 0.

32. — Femme nue endormie.

 Signé à gauche : ..58. Gustave Courbet.

 T. — H. 0.50. L. 0.65.

 Appartient à M. Bischoffsheim.

33. — La Sorcière, copie d'après Franz Hals.

 Signé à gauche : ..69. G. Courbet.
 A droite, de la main du peintre, le monogramme de Franz Hals, avec la date 1645, et au-dessous : Aix-la-Chapelle.

 Cette copie a été faite d'après le tableau original qui faisait partie de la galerie Suermondt.

 T. — H. 0.85. L. 0.69.

34. — Portrait de Rembrandt, copie.

Signé à gauche : ..69. G. Courbet.
On lit, à droite, de la main du peintre : copie, Musée Munich.

T. — H. 0.87. L. 0.73.

PORTRAITS

PORTRAITS

35. — Portrait de l'auteur.

Signé à gauche, en bleu : 1842, Gustave Courbet.
C'est par ce tableau que l'artiste a débuté au Salon de 1844.

T. — H. 0.46. L. 0.56.

36. — L'Homme à la ceinture de cuir, portrait du peintre jeune.

Signé à gauche : Gustave Courbet.
Exposition particulière de 1855.
Ce portrait paraît être celui que le peintre, dans le catalogue de cette exposition, plaçait à la date de 1849, et désignait en ces termes « *Portrait de l'auteur*, étude des Vénitiens. »

T. — H. 1.00. L. 0.78.

Acheté pour l'État à la vente du 9 décembre 1881.

37. — Portrait de l'auteur.

> Signé à droite : G. Courbet.
> Sans date.
>
> T. — H. 0.45. L. 0.38.
>
> Appartient à M. Antonin Proust.

38. — Portrait de M. Courbet père.

> Signé à gauche : ..74. G. Courbet.
>
> T. — H. 0.92. L. 0.73.

39. — Portrait de M^{lle} Juliette Courbet.

> Non signé.
>
> T. — H. 0.80. L. 0.62.

40. — Portrait de M. Hector Berlioz.

> Signé à gauche : 1850. G. Courbet.
> Salon de 1850.
> Expositions privées de 1855 et 1867.
>
> T. — H. 0.60. L. 0.48.
>
> Appartient à M. Henri Hecht.

41. — Portrait de M. A. Marlet.

> Signé à gauche : G. Courbet.
> Exposition privée de 1867; ce portrait figure sur le catalogue avec la date de 1851.
>
> T. — H. 0.45. L. 0.37.

42. — Portrait de M. Castagnary.

> Signé à gauche : ..70. G. Courbet.
> T. — H. 0.55. L. 0.41.

Appartient à M. Castagnary.

43. — Portrait de M. Suisse.

> Signé à gauche : G. Courbet.
> Exposition particulière de 1867.
>
> T. — H. 0.58. L. 0.48.

Appartient à M. Félix Courbet.

44. — L'Apôtre Jean Journet partant pour la conquête de l'harmonie universelle.

> Signé à gauche : G. Courbet.
> Sans date.
> Salon de 1850.
> Exposition particulière de 1855; ce portrait figure sur le catalogue avec la date de 1850.
>
> T. — H. 1.00. L. 0.80.

Appartient à M. D... M....

45. — Portrait de M. Champfleury.

> Signé à droite : G. Courbet.
> Daté à gauche : ..55.
> Expositions particulières de 1855 et 1867.

Appartient à M. Champfleury.

46. — La Grand'mère.

> Signé à gauche : ..62. G. Courbet.
>
> H. 0.90. L. 0.72.

Appartient à M. Robin.

47. — L'Homme au casque.

> Signé à gauche : G. Courbet.
> Sans date.
>
> T. — H. 0.56. L. 0.46.

48. — Portrait de Mme M. O... (esquisse).

> Signé à gauche : ..61. Gustave Courbet.
>
> T. — H. 0.93. L. 0.64

Appartient à M. Castagnary.

49. — Portrait d'une jeune fille de Salins.

> Signé à gauche : 1860. G. Courbet.
> Marouflé sur panneau.
>
> H. 0.47. L. 0 36.

Appartient à M. D... M....

50. — Portrait de femme.

>Signé à droite : ..59. Gustave Courbet
>
>T. — H. 0.65. L. 0.48.

51. — La Jo, femme d'Irlande.

>Signé à gauche : G. Courbet.
>Sans date.
>
>T. — H. 0.55. L. 0.64.

Appartient à M^{me} V^e Trouillebert.

52. — Portrait de M. Corbinaud.

>Signé à droite : ..63. Gustave Courbet.
>
>T. — H. 0.70. L. 0.52.

Appartient à M. Théodore Duret.

53. — Portrait de M. Pasteur.

>Non signé.
>
>T. — H. 0.56. L. 0.45.

Appartient à M. Pasteur.

54. — Portrait de femme tenant un perroquet.

Signé à gauche : Gustave Courbet.

Sur bois : H. 0.62. L. 0.45.

Appartient au Dr Seymour.

PAYSAGES

PAYSAGES

55. — Le Ruisseau couvert.

 Situé à gauche : G. Courbet, ..65.
 Exposition universelle de 1867.

 T. — H. 0.90. L. 1.30.

 Appartient au Musée du Luxembourg, sur le catalogue duquel il porte le titre de *Ruisseau du Puits noir*.

56. — Le Ruisseau du Puits noir.

 Signé à gauche : G. Courbet, ..55.

 T. — H. 1.04. L. 1.38.

 Appartient à M. X.

57. — Le Ruisseau couvert.

> Signé à droite : G. Courbet.
>
> T. — H. 0.91. L. 1.32.
>
> Appartient à M. Adolphe Reitlinger.

58. — Le Château d'Ornans (Doubs).

> Signé à droite : ..55. G. Courbet.
> Exposition universelle de 1855.
> Exposition particulière de 1867.
>
> T. — H. 0.80. L. 1.15.
>
> Appartient à M. Lutz.

59. — La Sieste pendant la saison des foins (montagnes du Doubs).

> Signé : G. Courbet, ..68.
> Exposition particulière de 1867.
> Salon de 1869.
>
> T. — H. 2.12. L. 2.73.
>
> Appartient à la Ville de Paris.

60. — Le Naufrage dans la neige (montagnes du Jura).

> Signé à gauche : ..60. G. Courbet.
> Exposition particulière de 1867.
>
> T. — H. 1.38. L. 2.00.

61. — Remise des chevreuils au ruisseau de Plaisirs-Fontaine (Doubs).

Signé à gauche : ..66. Gustave Courbet.
Salon de 1866.

T. — H. 1.70. L. 2.05.

Appartient à M. X.

62. — La Grotte de la Loue.

Signé à gauche : G. Courbet.
Sans date.

T. — H. 0.68. L. 0.78.

Appartient à M. A... N...

63. — Paysage d'Interlaken.

Signé à gauche : ..69. G. Courbet.

T. — H. 0.60. L. 0.72.

Appartient à M. Lutz.

64. — Les Saules.

Signé à droite : G. Courbet.
Sans date.

T. — H. 0.88. L. 1.20.

Appartient à M. Bensusan.

65. — Le Baigneur.

Signé à droite : ..62. Gustave Courbet.

T. — H. 0.56. L. 0.72.

Appartient à M. Brame.

66. — Remise des chevreuils.

Signé à gauche : G. Courbet.
Sans date.

T. — H. 0.60. L. 0.71.

Appartient à M. Monteaux.

67. — La Source bleue (lac de Saint-Point).

Signé à droite : ..72. G. Courbet.

T. — H. 0.81. L. 1.00.

Appartient à M. Durand-Ruel.

68. — Remise de cerfs, effet de neige.

Signé à gauche : G. Courbet.
Sans date.

T. — H. 0.68. L. 0.85.

Appartient à M. A... N....

69. — Les Roches d'Ornans.

> Signé à gauche : ..95. G. Courbet.
> H. 0.72. L. 0.92.

> Appartient à M. Courtin.

70. — Paysage, bords de la Loue.

> Signé à gauche : Gustave Courbet.
> Sans date.
> T. — H. 0.64. L. 0.80.

> Appartient à M. Lutz.

71. — Paysage, bords de la Loue.

> Signé à droite : G. Courbet.
> Sans date.
> T. — H. 0.70. L. 107.

> Appartient à M. Barbedienne.

72. — Le Halage, bords de la Loue.

> Signé à gauche : ..63. G. Courbet.
> T. — H. 0.63. L. 0.80.

> Appartient à M. Lutz.

73. — Le Rut.

> Signé à droite : G. Courbet.
> Sans date.
> T. — H. 0.45. L. 0.54.

> Appartient à M. Fourquet.

74. — Remise de chevreuils.

 Signé à droite : G. Courbet.
 T. — H. 0.81. L. 1.00.

 Appartient à M. Détrimont.

75. — Le Puits noir.

 Signé à gauche : G. Courbet.
 Sans date.
 T. — H. 0.71. L. 0.90.

 Appartient à M. Bensusan.

76. — Paysage de Saintonge.

 Signé à gauche : ..62. Gustave Courbet.
 T. — H. 0.64. L. 0.90.

 Appartient à M. D... M....

77. — Le Parc de Rochemont.

 Signé à droite : ..62. Gustave Courbet.
 Exposition particulière de 1867.
 T. — H. 0.83. L. 1.10.

 Appartient à M. Étienne Baudry.

78. — Paysage des alpes.

 Signé à gauche : G. Courbet.
 Sans date.
 T. — H. 0.37. L. 0.45.

 Appartient à M. de Salverte.

79. — Paysage avec cascade.

>Signé à gauche: G. C. 1846.
>Sans date.
>
>>T. — H. 0.41. L. 0.66.
>
>Appartient à M. Henri Hecht.

80. — La Dent de Jaman.

>Signé à gauche : G. Courbet.
>
>>T. — H. 0.47. L. 0.61.

81. — Le Château de Chillon.

>Signé à gauche: ..73. G. Courbet.
>
>>T. — H. 0.86. L. 1.21.

82. — Sous bois.

>Signé à gauche: G. Courbet.
>Sans date.
>
>>T. — H. 0.46. L. 0.55.
>
>Appartient à M. Luquet.

83. — L'Affût.

>Signé à gauche: G. Courbet.
>Sans date.
>
>>T. — H. 0.50. L. 0.69.
>
>Appartient à M. Faure, de l'Opéra.

84. — Décembre.
>Signé à gauche : G. Courbet.
>Sans date.
>
>>T. — H. 0.72. L. 0.92.
>
>Appartient à M. Hecht.

85. — La Ferme des Poucet.
>Signé à gauche : G. Courbet.
>
>>T. — H. 0.55. L. 0.65.
>
>Appartient à M. Félix Courbet.

86. — Ruines du château de Scey, bords de la Loue.
>Signé à droite : G. Courbet.
>Sans date.
>
>>T. — H. 0.49. L. 0.39.
>
>Appartient au Dr Ordinaire.

87. — Les Bords de la Charente, au port Bertaud (Saintes).
>Signé à gauche : G. Courbet.
>Sans date.
>Exposition particulière de 1867.
>
>>T. — H. 0.54. L. 0.65.
>
>Appartient à M. Félix Courbet.

88. — Paysage.

Signé à droite : G. Courbet.
Sans date.

T. — H. 0.42. L. 0.60.

Appartient à M. Paton.

89. — Paysage.

Signé à gauche : G. Courbet.
Sans date.

T. — H. 0.53. L. 0.72.

Appartient à M. Paton.

90. — La Cascade.

Signé à droite : G. Courbet.
Sans date.

T. — H. 0.50. L. 0.71.

Appartient à M. Paton.

91. — Le Moulin.

Sans signature ni date.

T. — H. 0.81. L. 0.99.

Appartient à M. Paton.

92. — Paysage, effet d'automne.

>Sans signature ni date.
>
>T. — H. 0.85. L. 1.04.

>Appartient à M. Paton.

93. — En forêt.

>Signé à gauche : G. Courbet.
>Sans date.
>
>T. — H. 0.34. L. 0.25.

>Appartient à M. Fréd. Reitlinger.

94. — L'Alerte.

>Signé à gauche : ..66. Gustave Courbet.
>
>T. — H. 0.98. L. 1.28.

>Appartient à M. Paton.

95. — Au bord du lac, étude de chênes.

>Signé à gauche : G. Courbet.
>
>T. — H. 0.74. L. 0.50.

>Appartient à M. Paton.

96. — La Source du Lison, près Nans sous Sainte-Anne.

>Signé à gauche : G. Courbet, 1864.
>
>T. — H. 0.90. L. 0.72.

97. — Le Parc des Crêtes, étude de chênes.

>Signé à gauche : G. Courbet.
>Sans date.

>T. — H. 0.85. L. 0.65.

98. — Châtaigniers en automne (parc des Crêtes).

>Signé à gauche : G. Courbet.
>Sans date.

>T. — H. 0.51. L. 0.62.

99. — Les Roches de Mouthiers.

>Signé à gauche : G. Courbet.
>Sans date.

>T. — H. 0.95. L. 1.30.

100. — Paysage.

>Signé à droite : G. Courbet.
>Sans date.

>T. — H. 0.39. L. 0.70.

Appartient au Dr Goujon.

101. — Paysage de Trouville, bords de mer.

> Signé à gauche : Gustave Courbet.
> Sans date.
>
> T. — H. 0.48. L. 0.64.

Appartient au Dr Seymour.

102. — La Grotte de la Loue avec rochers.

> Signé à gauche : G. Courbet.
> Sans date.
>
> T. — H. 0.64. L. 0.81.

Appartient à M. Henri Hecht.

103. — Les Bords de la Loue, rochers à gauche.

> Signé à gauche : Gustave Courbet.
>
> T. — H. 0.58. L. 0.73.

Appartient à M. Henri Hecht.

104. — Les Bords de la Loue, avec rochers à droite.

> Signé à gauche : G. Courbet.
> Sans date.
>
> T. — H. 0.72. L. 0.54.

Appartient à M. Henri Hecht.

105. — Remise de chevreuils en hiver.

Signé à gauche : G. Courbet.

T. — H. 0.55. L. 0.78.

Appartient à M. Henri Hecht.

MARINES

MARINES

5. — La Mer orageuse.

> Signé à gauche : ..70. G. Courbet.
> Salon de 1870.
>
> T. — H. 1.15. L. 1.60.

Appartient au Musée du Luxembourg, sur le catalogue duquel il porte le titre de *la Vague*.

7. — Falaise d'Étretat.

> Signé à gauche : ..70. G. Courbet.
> Salon de 1870.
>
> T. — H. 1.28. L. 1.62.

Appartient à M. de Candamo.

108. — La Vague.

>Signé à gauche : ..70. G. Courbet.
>
>T. — H. 0.72. L. 1.05.

>Appartient à M. Henri Hecht.

109. — Temps d'orage.

>Signé à gauche : G. Courbet.
>Sans date.
>
>T. — H. 0.65. L. 0.82.

>Appartient à M. Henri Hecht.

110. — Marée basse, soleil couchant.

>Signé à gauche : ..69. G. Courbet.
>
>T. — H. 0.62. L. 0.81.

>Appartient à M. Henri Hecht.

111. — La Vague.

>Signé à gauche : G. Courbet.
>Sans date.
>
>T. — H. 0.65. L. 0.90.

>Appartient à M. Lutz.

112. — La Vague.

>Signé à gauche : G. Courbet.
>Sans date.
> T. — H. 0.65. L. 0.85.

>Appartient à M. Monteaux.

113. — Marée basse.

>Signé à droite : G. Courbet.
>Sans date.
> T. — H. 0.45. L. 0.60.

>Appartient à M. Lutz.

114. — Marine, effet du matin.

>Signé à gauche : ..69. G. Courbet.
> T. — H. 0.50. L. 0.60.

>Appartient à M. Haro.

115. — La Plage d'Étretat, soleil couchant.

>Sans signature ni date.
> T. — H. 0.53. L. 0.65.

>Appartient à M. Haro.

116. — Marine.

>Signé à droite : G. Courbet.
>Sans date.
> T. — H. 0.33. L. 0.46.

117. — Soleil couchant, marine.

>Signé à gauche : G. Courbet.
>Sans date.
> T. — H. 0.39. L. 0.53.

118. — Marine.

>Sans date ni signature.
> T. — H. 0.23. L. 0.34.

119. — Le Lac.

>Signé à gauche : G. Courbet.
>Sans date.
> T. — H. 0.70. L. 0.81.

Appartient à M. Barbedienne.

120. — Plage de Saint-Aubin.

>Signé à gauche : ..68. Gustave Courbet.
> T. — H. 0.63. L. 0.72.

Appartient à M. Fourquet.

121. — Après l'orage, marine.

>Signé à gauche : ..72. G. Courbet.
> Panneau. — H. 0.28. L. 0.41.

Appartient à M. Castagnary.

122. — Tempête de neige sur le lac de Genève.

> Signé à gauche : G. Courbet.
> Sans date.
> T. — H. 0.57. L. 0.46.

123. — Marine.

> Signé à gauche : ..73. G. Courbet.
> T. — H. 0.22. L. 0.35.

Appartient à M. Stumf.

124. — La Trombe.

> Signé à gauche : ..67. G. Courbet.
> T. — H. 0.66. L. 0.81.

Appartient à M. Georges Petit.

125. — La Grève.

> Signé à droite : G. Courbet.]
> Sans date.
> T. — H. 0.64. L. 0.81.

Appartient à M. Georges Petit.

FLEURS ET FRUITS

FLEURS ET FRUITS

126. — Fleurs sur un banc.

> Signé à gauche : ..62. G. Courbet.
> T. — H. 0.70. L. 1.07.

Appartient à M. Faure, de l'Opéra.

127. — Les Magnolias.

> Signé à gauche : ..63. Gustave Courbet.
> Exposition particulière de 1867.
> T. — H. 0.68. L. 1.06.

Appartient à M. Paton.

128. — Jeune fille arrangeant des fleurs.

> Signé à gauche : G. Courbet.
> Exposition particulière de 1867, avec cette mention : « Saintes, 1863. »
> T. — H. 1.07. L. 1.38.

Appartient à M. Paton.

129. — **Champignons.**

 Signé à gauche : ..72. G. Courbet.
 A droite, de la main du peintre, on lit la dédicace : « A M. Ordinaire. »

 T. — H. 0.61. L. 0.65.

Appartient au Dr Ordinaire.

PANNEAU DE SALLE A MANGER

130. — Truite.

 Signé à gauche : ..71. G. Courbet, *In vinculis faciebat.*

 T. — H. 0.52. L. 0.85.

 Appartient à M. Pasteur.

DESSINS

DESSINS

131. — L'Homme à la pipe, portrait de l'auteur.

> Crayon noir.
> Signé à gauche : G. Courbet.
>
> H. 0.29. L. 0.21.
>
> Appartient à Mᵐᵉ vᵉ Daumier.

132. — Jeune fille à la guitare, rêverie (portrait de Mˡˡᵉ Zélie Courbet.)

> Crayon noir.
> Signé à gauche : G. C.
> Exposition particulière de 1855, où il était inscrit au catalogue avec la date de 1847.
> Exposition particulière de 1867.
>
> H. 0.45. L. 0.29.

DESSINS

131. — L'Homme à la pipe, portrait de l'auteur.

> Crayon noir.
> Signé à gauche : G. Courbet.
>
> H. 0.29. L. 0.21.
>
> Appartient à M^{me} v^e Daumier.

132. — Jeune fille à la guitare, rêverie (portrait de M^{lle} Zélie Courbet.)

> Crayon noir.
> Signé à gauche : G. C.
> Exposition particulière de 1855, où il était inscrit au catalogue avec la date de 1847.
> Exposition particulière de 1867.
>
> H. 0.45. L. 0.29.

133. — Paysage.

>Crayon noir.
>Signé à droite : Gustave Courbet. ..58.

>>H. 0.24. L. 0.23.

Appartient à M. Fourcaud.

134. — Portrait de M. Urbain Cuenot.

>Crayon noir.

>>H. 0.42. L. 0.39.

135. — Le Peintre à son chevalet.

>Crayon noir.

>Exposition particulière de 1855, où il était inscrit au catalogue avec la date de 1848.
>Exposition particulière de 1867.

>>H. 0.5 . L. 0.33.

136. — Jeune homme assis, étude.

>Crayon noir.

>>H. 0.45. L. 0.34.

137. — Portrait de M. Promayet.

>Crayon noir.
>Signé à gauche : G. C. 1847.
>
>H. 0.31. L. 0.24.
>
>Appartient à M. Antonin Proust.

138. — Le Fumeur, profil.

>Crayon noir.
>Signé à gauche : G. C.
>
>H. 0.19. L. 0.14.

139. — Portrait de l'auteur.

>Crayon noir.
>Signé à gauche : ..48. G. Courbet.
>
>H. 0.26. L. 0.21.
>
>Appartient à M. D... M....

140. — Au cabaret.

>Crayon noir.
>Signé à gauche : G. Courbet.
>
>H. 0.46. L. 0.59.
>
>Appartient à M. Théodore Duret.

141. — Les Femmes dans les blés.

> Crayon noir.
> Signé à droite : G. Courbet 1855.
> Exposition particulière de 1867.

<div style="text-align:right">H. 0.48. L. 0.56</div>

142. — Tête d'homme.

> Crayon noir.

<div style="text-align:right">H. 0.28. L. 0.20.</div>

143. — Intérieur de forêt.

> Crayon noir.

<div style="text-align:right">H. 0.24. L. 0.18.</div>

144. — Peintre avec sa palette.

> Crayon noir.

<div style="text-align:right">H. 0.40. L. 0.27.</div>

145. — Tête d'étude.

> Crayon noir.
> Signé à droite : G. Courbet, 1847.

<div style="text-align:right">H. 0.49. L. 0.39.</div>

Appartient à M. Beillet.

146. — Jeune femme lisant.
 Crayon noir.

H. 0.30. L. 0.22.

FIN DU CATALOGUE

PARIS. — IMP. ÉMILE MARTINET, RUE MIGNON, 2.

www.ingramcontent.com/pod-product-compliance
Lightning Source LLC
Chambersburg PA
CBHW071417220526
45469CB00004B/1312